Sketchbook

This sketchbook belongs to

Date:_____

Date:_____

Date:_____

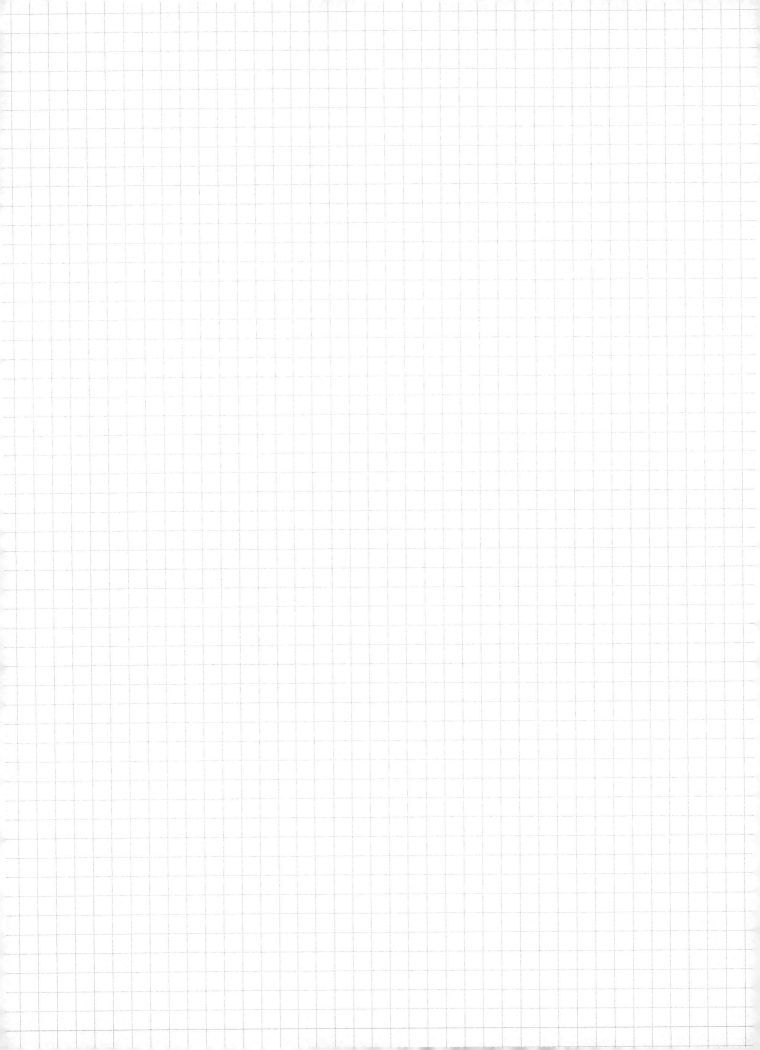

Date:_____

Date:_____

Date:_____

Date:_____

Date:_____

Date:_____

Date:_____

Date:_____

Date:_____

Date:_____

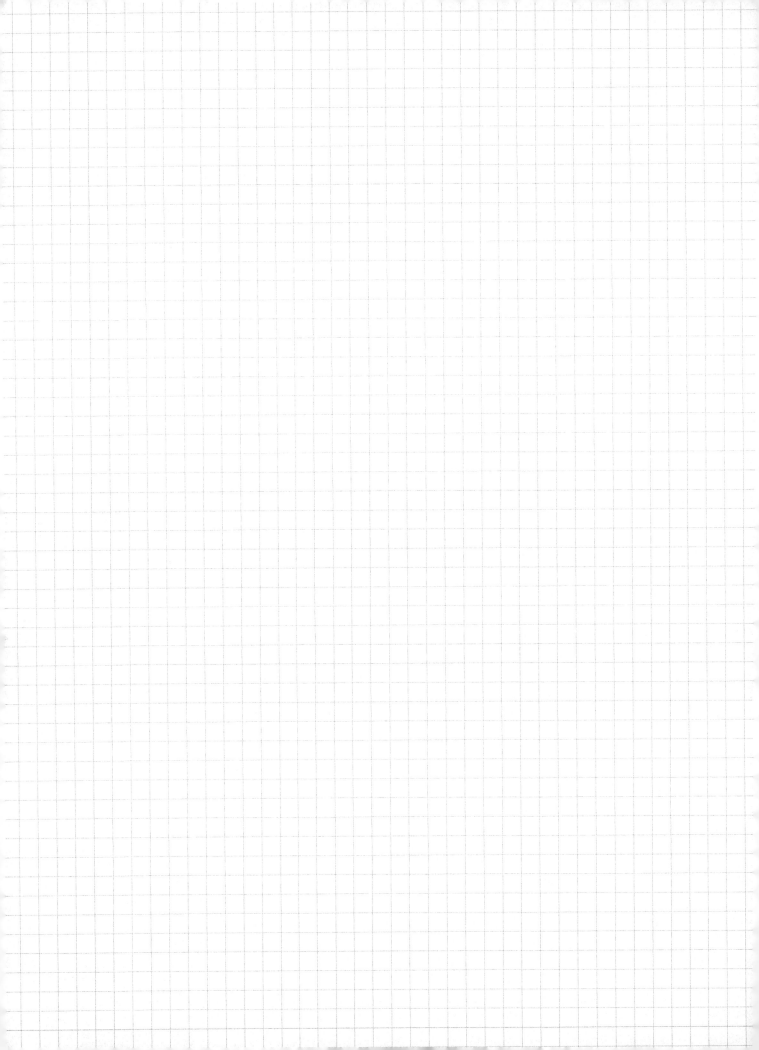

Date:_____

Date:_____

Date:_____

Date:_____

Date:_____

Date:_____

Date:_____

Date:_____

Date:_____

Date:_____

Date:_____

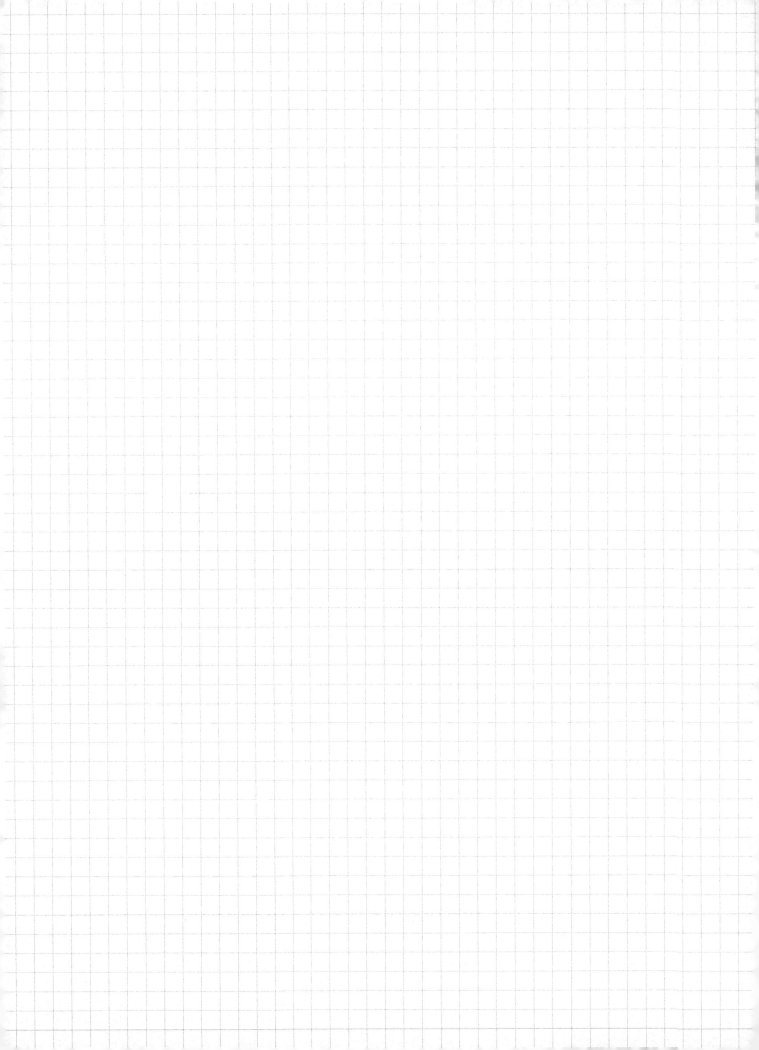

Date:_____

Date:_____

Date:_____

Date:_____

Date:_____

Date:_____

Date:_____

Date:_____

Date:_____

Date:_____

Date:_____

Date:_____

Date:_____

Date:_____

Date:_____

Date:_____

Date:_____

Date:_____

Date:_____

Date:_____

Date:_____

Date:_____

Date:_____

Date:_____

Date:_____

Date:_____

Date:_____

Date:_____

Date:_____

Date:_____

Date:_____

Date:_____

Date:_____

Date:_____

Date:_____

Date:_____

Date:_____

Date:_____

Date:_____

Date:_____

Date:_____

Date:_____

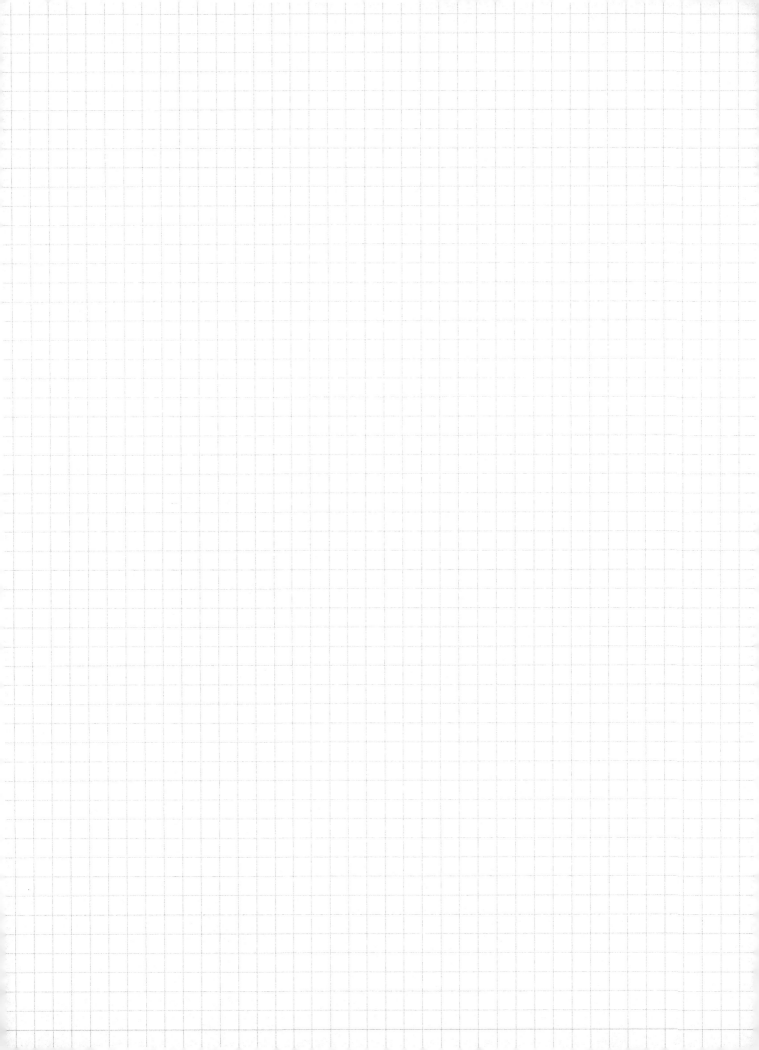

Date:_____

Date:_____

Date:_____

Date:_____

Date:_____

Date:_____

Date:_____

Date:_____

Date:_____

Date:_____

Date:_____

Date:_____

Date:_____

Date:_____

Date:_____

Date:_____

Date:_____

Date:_____

Date:_____

Date:_____

Date:_____

Date:_____

Date:_____

Date:_____

Date:_____

Date:_____

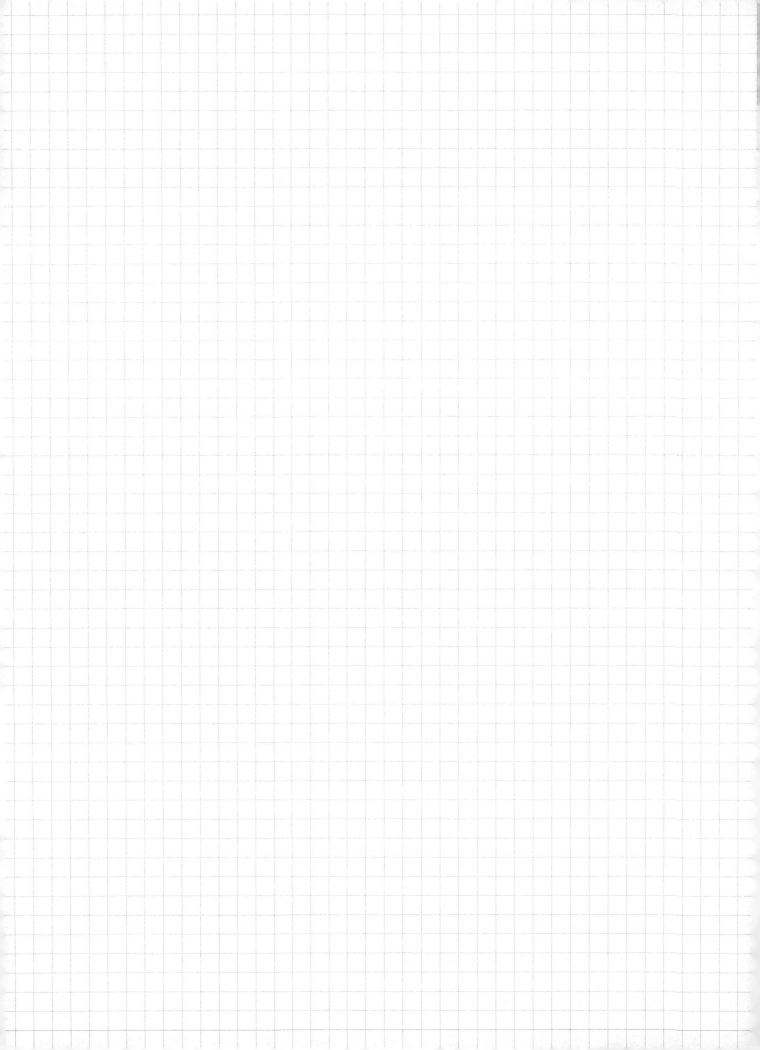

Date:_____

Date:_____

Date:_____

Date:_____

Date:_____

Date:_____

Date:_____

Date:_____

Date:_____

Date:_____

Date:_____

Date:_____

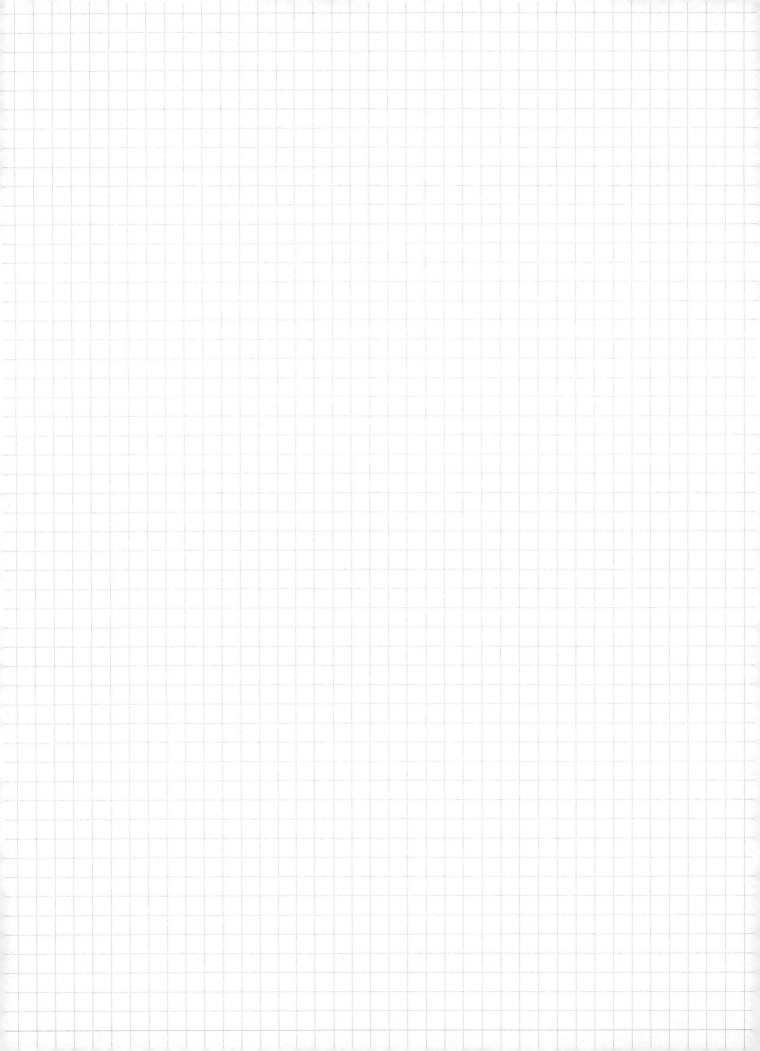

Date:_____

Date:_____

Date:_____

Date:_____

Date:_____

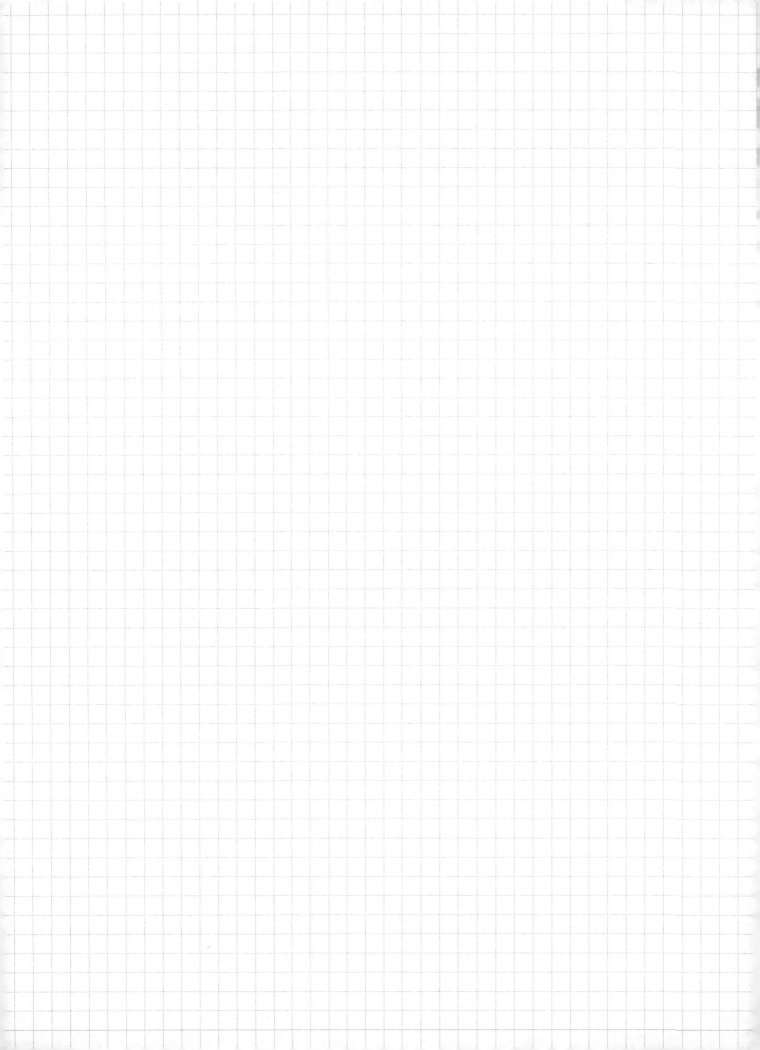

Date:_____

Date:_____

Date:_____

Date:_____

Date:_____

Date:_____

Date:_____

Date:_____

Date:_____

Date:_____

Date:_____

Date:_____

Date:_____

Date:_____

Date:_____

Date:_____

Date:_____

Date:_____

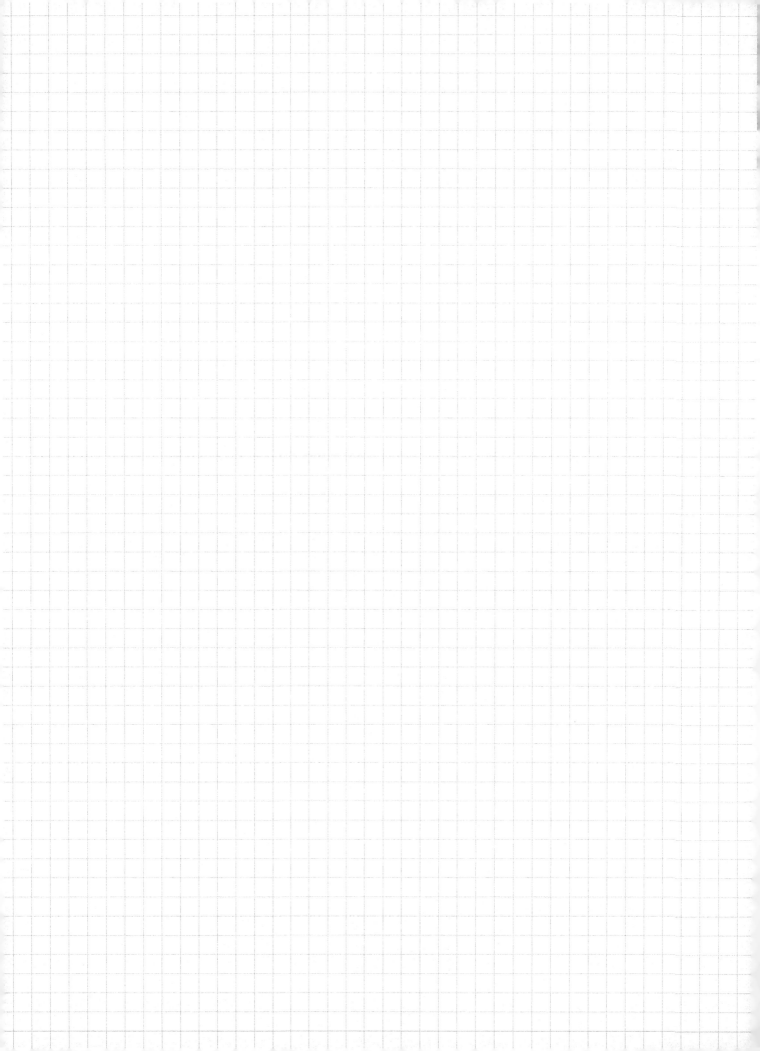

Date:_____

Date:_____

Date:_____

Date:_____

Date:_____

Date:_____

Date:_____

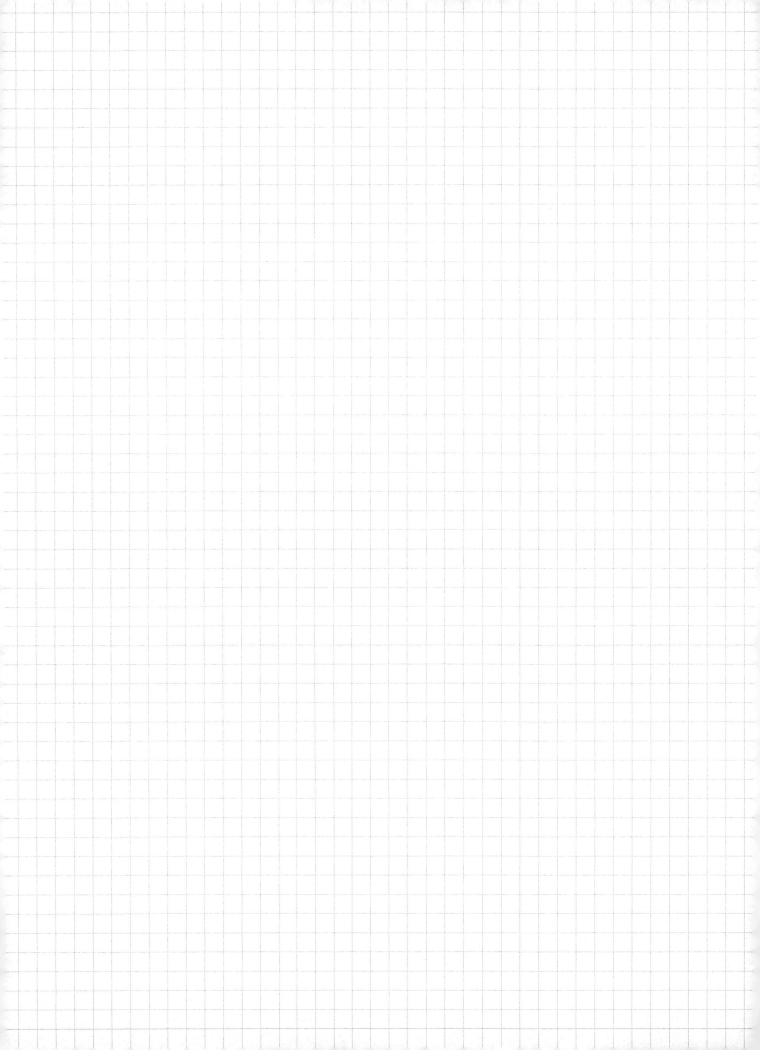

Date:_____

Date:_____

Date:_____

Date:_____

Date:_____

Date:_____

Date:_____

Date:_____

Date:_____

Date:_____

Date:_____

Date:_____

Date:_____

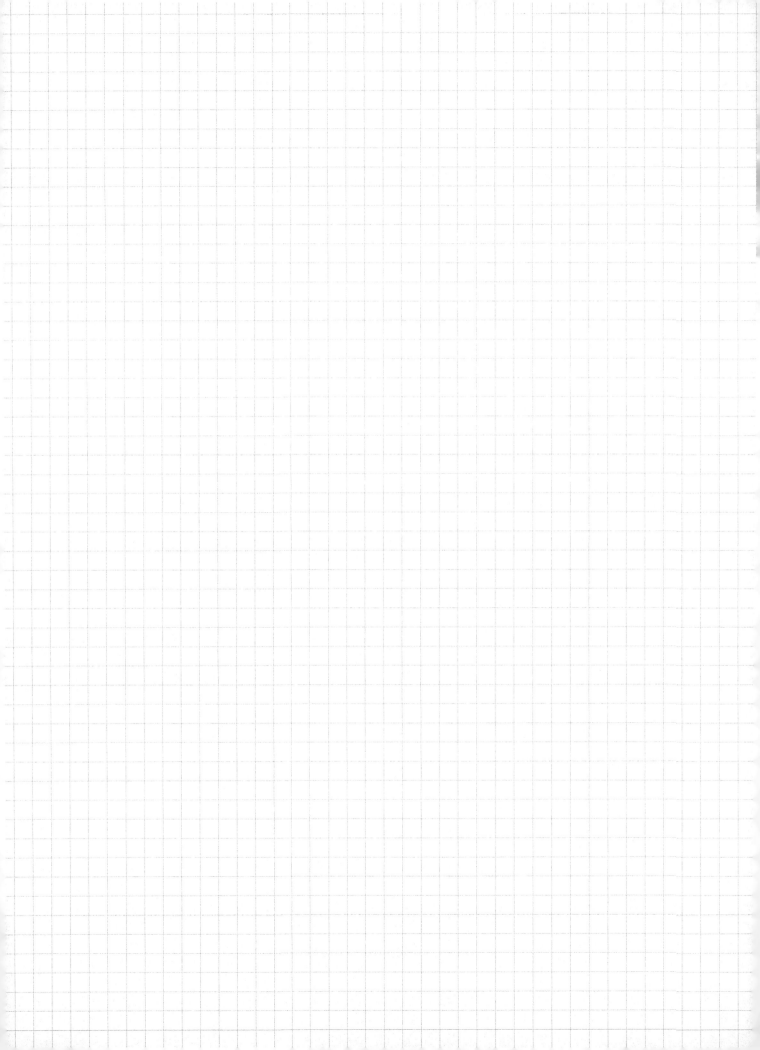

Date:_____

Date:_____

Date:_____

Date:_____

Date:_____

Date:_____

Date:_____

Date:_____

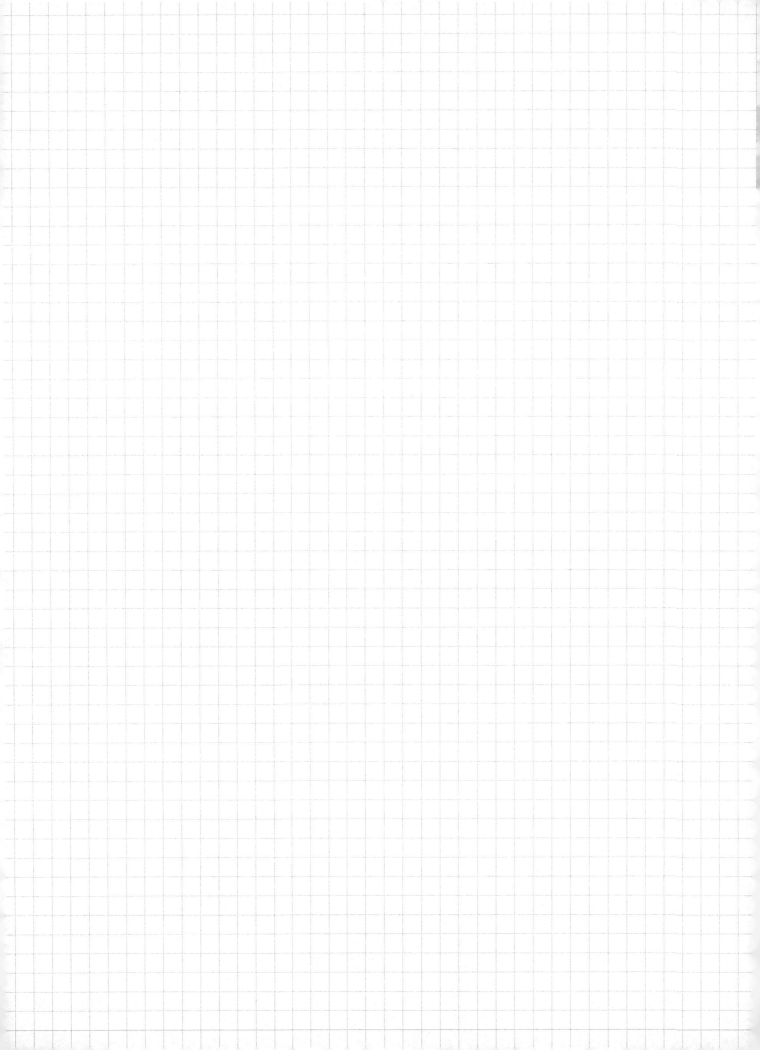

Date:_____

Date:_____

Date:_____

Date:_____

Date:_____

Date:_____

Date:_____

Date:_____

Date:_____

Date:_____

Date:_____

Date:_____

Date:_____

Date:_____

Date:_____

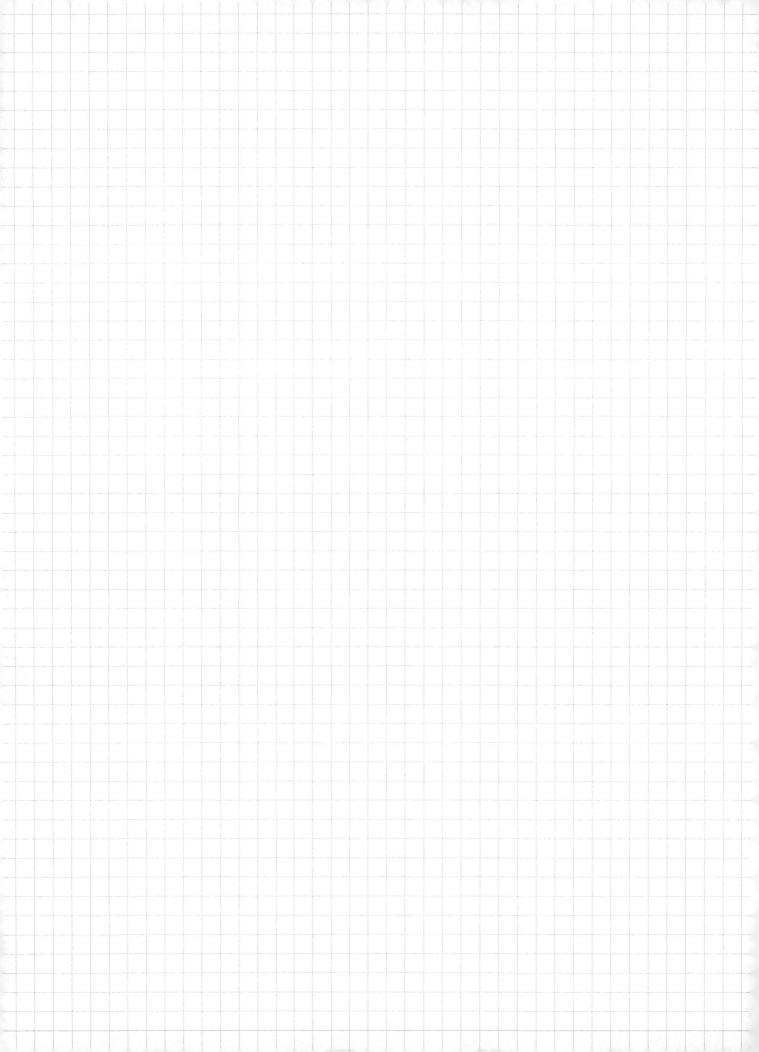

Date:_____

*Date:*_____

*Date:*_____

Date:_____

Date:_____

Date:_____

Date:_____

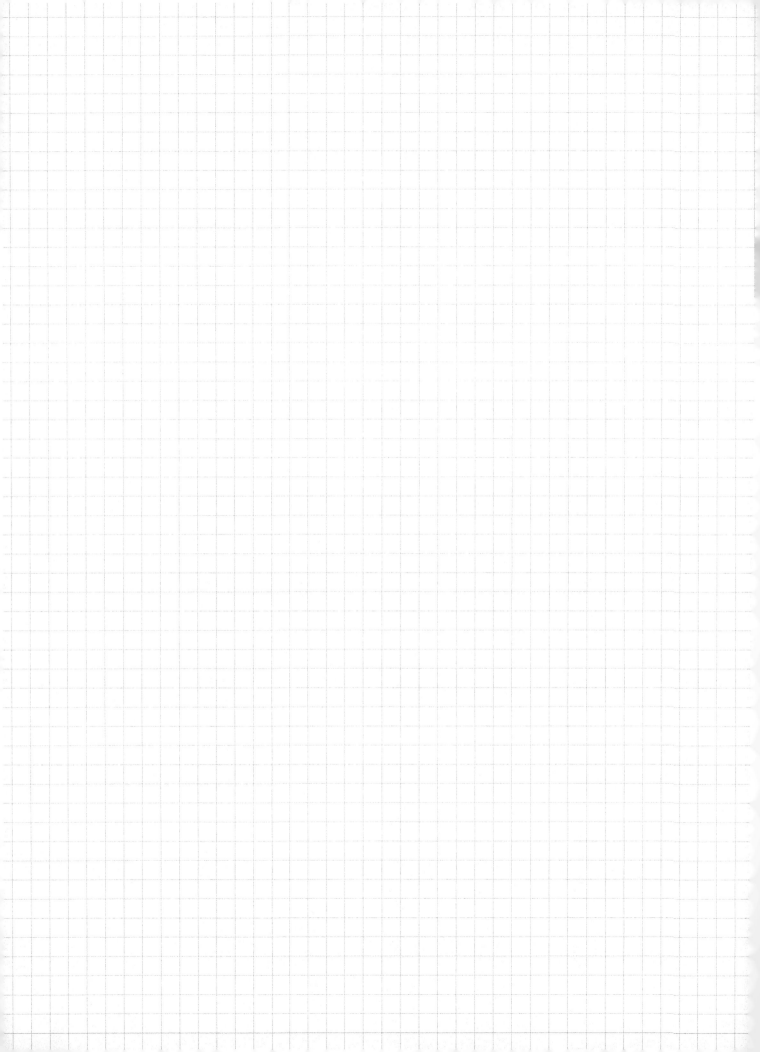

Date:_____

Date:_____

Date:_____

Date:_____

Date:_____

Date:_____

Date:_____

Date:_____

Date:_____

Date:_____

Date:_____

Date:_____

Date:_____

Date:_____

Date:_____

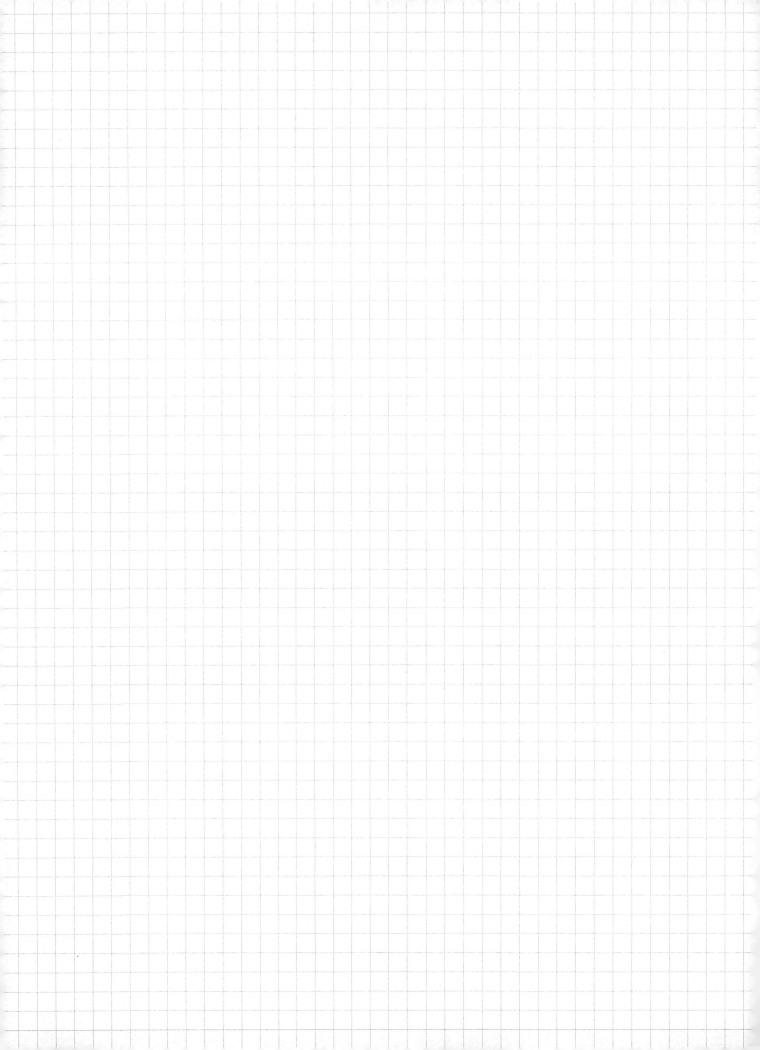

Date:_____

Date:_____

Date:_____

Date:_____

Date:_____

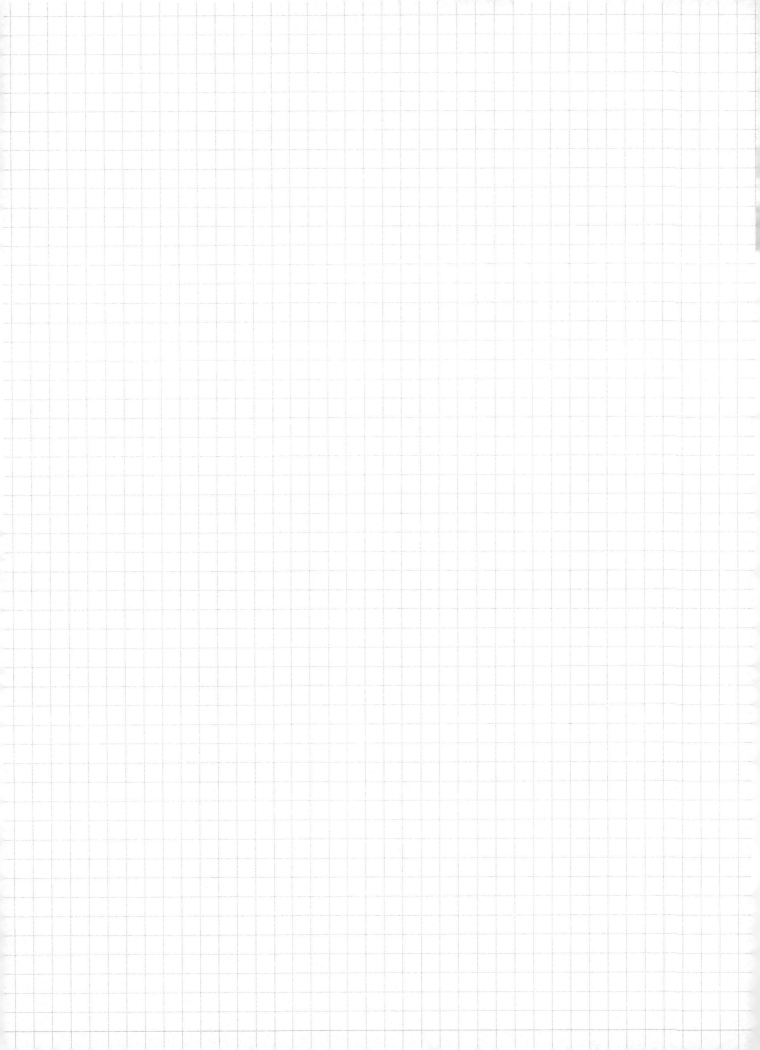

Date:_____

Date:_____

Date:_____

Date:_____

Date:_____

Date:_____

Date:_____

Date:_____

Date:_____

Date:_____

Date:_____

Date:_____

Date:_____

Date:_____

Date:_____

Date:_____

Date:_____

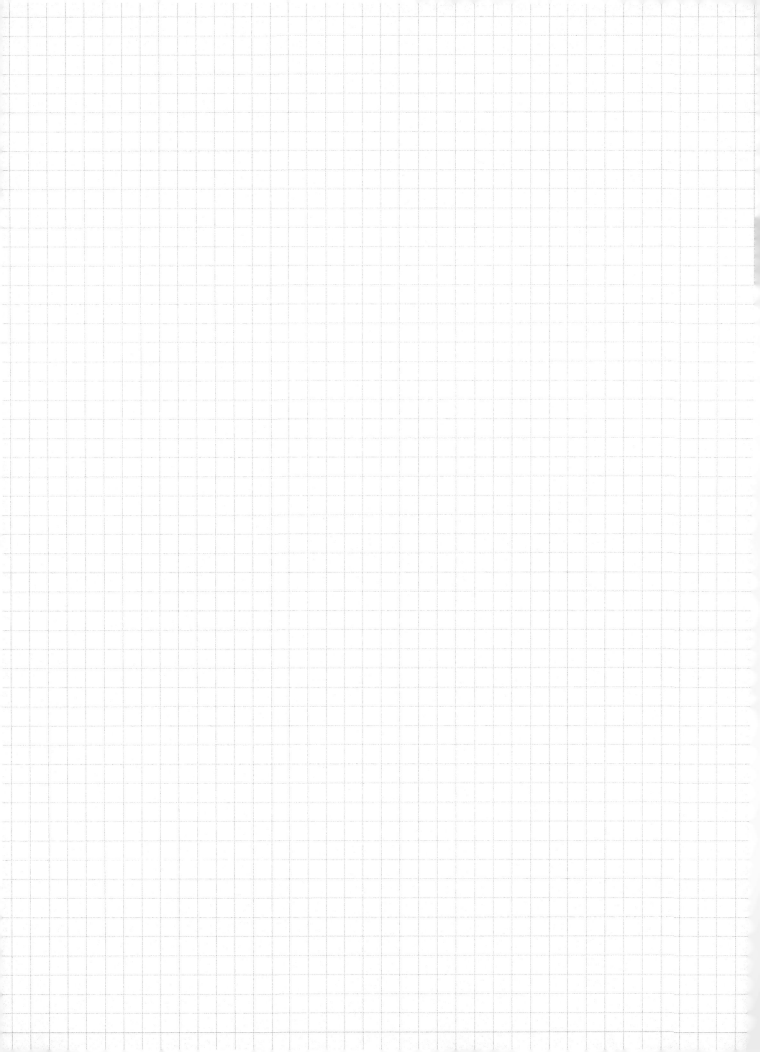

Date:_____

Date:_____

Date:_____

Date:_____

Date:_____

Date:_____

Date:_____

Date:_____

Date:_____

Date:_____

Date:_____

Date:_____

Date:_____

Date:_____

Date:_____

Date:_____

Date:_____

Date:_____

Date:_____

Date:_____

Made in the USA
Monee, IL
20 September 2022